NOTICE
TOPOGRAPHIQUE
SUR
LE ROYAUME ET LA VILLE
D'ALGER.

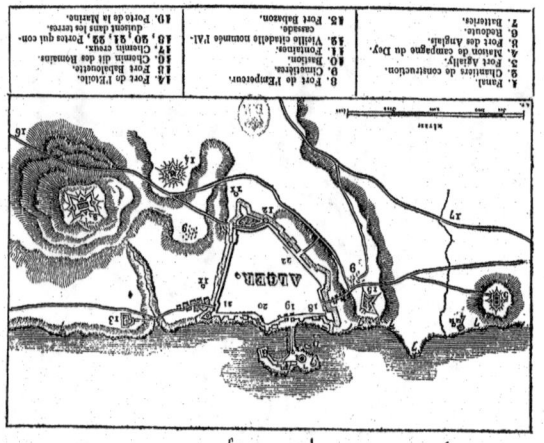

Plan de la ville et du port d'Alger sur la Méditerranée.

NOTICE
TOPOGRAPHIQUE
SUR
LE ROYAUME ET LA VILLE
D'ALGER.

Ouvrage contenant des renseignemens exacts sur la position des principales villes de ce royaume ; sur les points les plus importans de ses côtes ; sur son climat et ses productions ; sur les usages, les mœurs, le commerce et l'industrie de ses habitans ; sur la forme de son gouvernement ; sur l'état de sa marine et de son armée de terre ; sur les édifices publics, les maisons, le port, les fortifications et les environs de la capitale ; etc., etc., etc.

PAR BLISMON.

A Paris,

Chez DELARUE, Libraire, quai des Augustins, N.° 11;
Et à LILLE, chez CASTIAUX, Libraire.

Les formalités voulues par les lois, pour assurer à son auteur la propriété de cet ouvrage, ont été remplies.

Blismon.

Un ouvrage plus complet et auquel on a joint l'histoire du royaume d'Alger, vient d'être publié. Il a pour titre : TOPOGRAPHIE ET HISTOIRE DU ROYAUME ET DE LA VILLE D'ALGER. Ce volume, orné d'un plan, d'une carte des côtes du royaume, et de six gravures en taille-douce présentant des costumes algériens, se vend 1 fr. 25 c.

LILLE.—IMPRIMERIE DE BLOCQUEL.

NOTICE TOPOGRAPHIQUE
sur
LE ROYAUME ET LA VILLE
D'ALGER.

Situation, Étendue, Limites.

Le royaume d'Alger, tributaire de la Turquie, est à deux cens lieues des côtes méridionales de France, sur l'autre rive de la Méditerranée ; c'est un des plus grands états de la Barbarie.

Il est situé sur la côte septentrionale de l'Afrique entre le 5.° degré de longitude ouest du méridien de Paris et le 7.°

degré est, et entre les 32° et 37° degrés de latitude nord. Sa largeur moyenne du nord au sud est d'environ 180 lieues, et sa longueur de l'est à l'ouest est de 220 lieues. Il est borné au nord par la Méditerranée, à l'ouest par l'empire de Maroc, à l'est par le royaume de Tunis, et au sud par le grand désert de Sahara. Le territoire d'Alger comprend principalement la Numidie et une partie de la Mauritanie des anciens.

Montagnes, Rivières et Lacs principaux.

Le royaume d'Alger est traversé au sud, par des chaînes de montagnes qui se détachent de l'Atlas; les montagnes, appelées le *Lovat* et *l'Ammer*, sont peu élevées et couvertes de vignes et de forêts dans presque toute leur étendue. Le *Jurjura*, regardé comme le plus haut mont de la Barbarie, s'é-

tend dans l'intérieur à 22 lieues environ au sud-est de la côte; il est presque toujours couvert de neige à son sommet, ainsi que les chaînes *Wannougah* et d'*Auress* qui en forment la continuation à l'est.

Les rivières principales de ce royaume sont : Le *Schelif* qui prend sa source du côté septentrional de l'Atlas et qui a un cours de plus de 100 lieues; le *Ouad-Djedid* qui coule vers le sud dans le désert, va se jeter dans le lac Melgig, au pays Zab; la *Moulouia* dont l'embouchure sert de limites à l'état de Maroc; le *Miskiana* qui a sa source vers l'est, arrose la partie septentrionale du royaume de Tunis; le *Rumel*, le *Scibus* et le *Zovah* qui descendent des montagnes et se jettent dans la Méditerranée. Il y a aussi dans cette contrée plusieurs sources d'eaux minérales.

Les lacs remarquables sont ceux de *El-Shot*, *Melgig*, *Titeri* et *Ukuss*.

L'intérieur contient plusieurs déserts ; le plus vaste est celui d'*Angad*, qui sépare l'état de Maroc de celui d'Alger. On trouve sur la côte beaucoup de caps et de golfes, presque tous dangereux ou inabordables. Il n'y a point de routes tracées, on ne trouve dans ce royaume que des sentiers qui se coupent de tant de manières, qu'il faut une grande habitude pour ne pas s'égarer. Les habitans n'ont point fixé les distances ; ils disent : il y a tant de journées de tel endroit à tel autre.

Climat, Sol et Productions.

Le climat est généralement tempéré. L'hiver et l'été partagent l'année. L'hiver commence avec le mois de novembre et finit avec avril. Il n'amène point de grands froids, mais il est très-humide; les orages sont fréquens pendant cette

saison et rendent les côtes d'un accès difficile. L'été a le désagrément d'être trop sec, quoique les chaleurs ne soient point excessives. Les vents du nord, de l'ouest et du sud-ouest soufflent en hiver; le vent d'est souffle régulièrement pendant la belle saison, et amène des brouillards épais qui engraissent la terre. Ces brouillards qui ne nuisent point aux habitans, occasionnent des maux de dents aux étrangers non acclimatés. Les chaleurs de l'été ne brûlent pas les feuilles des arbres, et les froids de l'hiver ne les dessèchent point.

Le sol, quoique léger, sablonneux et entre-semé de rochers est en général d'une fertilité étonnante. La terre produirait de tout abondamment si elle était bien cultivée. Mais les habitans, presque tous sans affection pour leur patrie, n'ayant aucun intérêt à la prospérité générale, vivent au jour le jour

et se contentent de cultiver la canne à sucre, le blé, l'orge, le maïs, le riz, le millet, et les céréales qui demandent le moins de travail et le moins de connaissances : l'avoine croît spontanément. Presque toutes les terres sont en friche. Les herbes qui couvrent les plaines immenses abandonnées à une triste végétation, servent à la nourriture d'un petit nombre de troupeaux. La terre renferme de riches mines de plomb et de fer ; le sel y abonde, et les bords de la mer offrent aux pêcheurs de très-beau corail.

Dans certains cantons des montagnes on cultive du tabac, mais il est de mauvaise qualité. Le raisin le plus gros qu'on puisse imaginer et dont on trouve assez communément des grappes de quinze livres, ne se récolte pas pour en faire du vin, quoiqu'on puisse en faire d'excellent ; mais pour être mangé ou pour en faire du vinaigre.

Les fruits ne sont point, comme certains auteurs le prétendent, les meilleurs du monde, il n'y a de véritablement bon que les oranges.

Les légumes apportés de l'Europe y viennent bien, malgré une infinité d'insectes voraces et destructeurs que la négligence laisse pulluler, car la terre est douée d'une vigueur et d'une fécondité puissante.

Un grand nombre d'arbres d'espèces différentes forment des forêts qui couvrent les flancs des montagnes. On y trouve une quantité de chênes dont les glands font partie de la nourriture des habitans; le pistachier atlantique, l'arbre à mastic, le grand cyprès, l'olivier sauvage, la bruyère en arbre, etc.

On doit encore mettre au nombre des plantes cultivées le safran, le jujubier, les melons, le mûrier blanc, etc.

Les habitans qui veulent conserver

le blé de leur récolte, et le dérober aux recherches du gouvernement tyranique sous lequel ils vivent, creusent de grandes fosses qu'ils appellent *matamores*; ils remplissent ces fosses jusqu'à un ou deux pieds de la surface du terrain, et les recouvrent avec de la terre. On dit que le blé peut ainsi se garder vingt ans.

Animaux.

Chasse de l'Autruche.

Parmi les animaux, on distingue le chameau dont les mouvemens sont si rapides et si brusques qu'ils ne pourraient être supportés par des hommes moins exercés que les habitans du désert; la chèvre et la brebis, qui y sont en nombre considérable; le cochon qui ne se trouve que dans quelques établissemens européens; le taureau et

la vache qui y sont petits et maigres ; le chien, le chat et toutes les volailles de l'Europe qui y sont en grand nombre ; les abeilles que les arabes élèvent en grande quantité et dont une espèce sauvage remplit certains troncs d'arbres et y dépose un miel aromatique, et de la cire qu'on recueille en abondance ; le lion, la panthère, l'once, le léopard, le bubal, la gazelle et plusieurs espèces de singes qui habitent les montagnes, les déserts sableux et les forêts. Le gibier y est petit et mauvais dans toutes les espèces.

L'autruche, l'oiseau le plus remarquable du royaume, est assez commun dans la partie méridionale.

La chasse de cet animal offre un spectacle curieux. Une vingtaine d'arabes montés sur des chevaux du désert, vont contre le vent cherchant

la trace de l'autruche, et, quand ils l'ont trouvée, la suivent à une distance d'un demi-mille ; l'oiseau fatigué de courir contre le vent qui s'engouffre dans ses ailes, se tourne contre les chasseurs et cherche à passer à travers leur ligne ; alors ils l'entourent et tirent tous à la fois sur lui jusqu'à ce qu'il tombe mort ; sans cette ruse ils ne pourraient jamais prendre l'autruche, qui, bien que dépourvue de la facilité de voler en l'air, dépasse sur terre les animaux les plus rapides.

Le caméléon est fort commun. On sait que cet animal a la propriété de prendre les couleurs des objets sur lesquels on le pose. Il est à peu près le plus sobre de tous les êtres vivans ; on en a gardé un huit mois sans lui donner et sans qu'il puisse se procurer à manger.

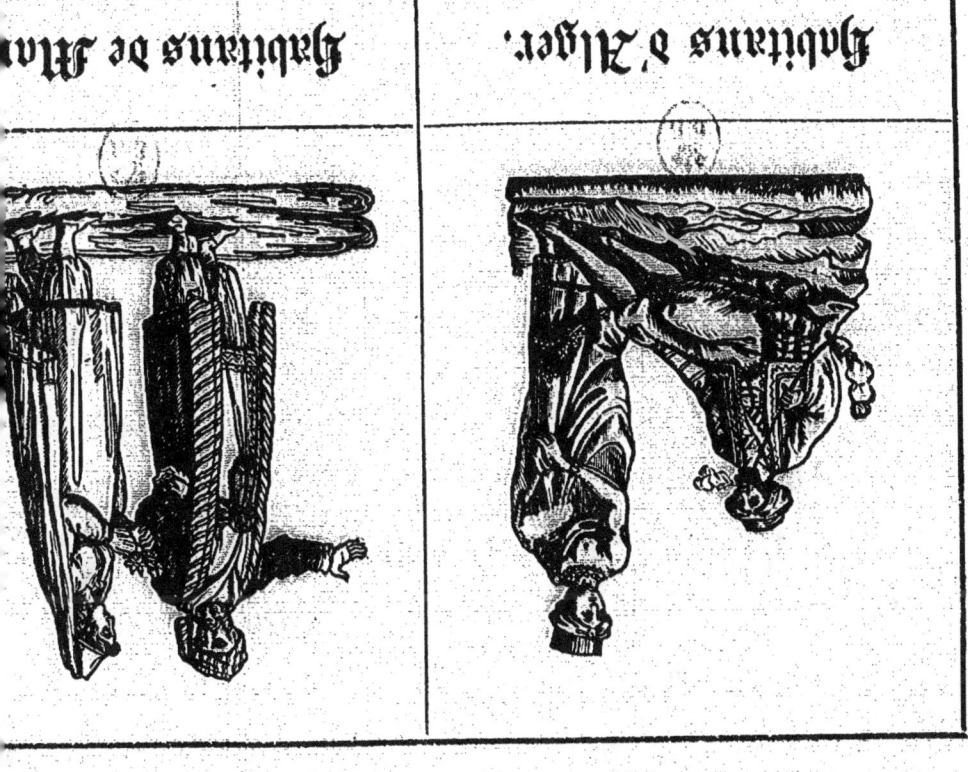

Habitans d'Alger. Habitans de Ma[...]

Des nuées de sauterelles ravagent quelquefois les moissons, les fruits, les légumes et toutes les plantes tendres, et font naître des famines.

Les Maures de la province de Titeri mangent les sauterelles après leur avoir ôté la tête et fait un peu griller le corps sur la braise.

Les beaux chevaux sont rares dans le royaume d'Alger; on les monte à l'âge de trois ans. Les Maures se tiennent bien à cheval; mais sans grâces et sans art.

Les ânes sont les plus petits qu'il y ait au monde; ils sont cependant les plus vigoureux et les plus forts, quoiqu'ils soient mal nourris et peu ménagés.

Les mules sont vigoureuses, d'une petite taille et d'une sobriété remarquable.

Division.

Ce royaume est actuellement divisé en six provinces, qui sont : Alger, Constantine, Mascara, Titeri, le pays de Zab et celui des Berbères. Ces provinces sont gouvernées chacune par un bey nommé par le dey.

Population, et quels sont les hommes qui la composent.

Il serait difficile de faire connaître au juste la population du royaume d'Alger, on n'a que des données très-incertaines à cet égard. On pense que le nombre de ses habitans peut être évalué à 2,500,000.

Les villes sont peuplées de Maures, de Turcs, de Juifs et de quelques Européens. On nomme *Couloglis* ou *Co-*

loris les habitans des villes qui proviennent du mélange des Turcs avec les mauresques et les négresses : ils tiennent le milieu entre les Maures et les Turcs. Les Arabes, les Berbéres, les Beny-Ammar, les Coucos, les Beny-Abbes, les Henneischas, les Cabails, etc., toutes tribus nomades, ne reconnaissent que faiblement l'autorité du dey.

Villes principales
Mises par ordre alphabétique.

ALGER, grande, belle et forte ville, bien peuplée et la plus riche d'Afrique, capitale de la province et de tout le royaume de son nom, à 75 lieues est-nord-est d'Oran, et à 60 ouest de Constantine.

Cette ville est le refuge ordinaire des pirates, et la résidence du souverain.

C'est à Alger que se rendaient avant la révolution, les *Pères de la Mercy* pour racheter les esclaves chrétiens emmenés indignement par les pirates. Cette ville est la patrie de l'empereur Macrin.

Sa Description.

Elle est bâtie en amphithéâtre au fond d'une baie demi-circulaire. Une muraille irrégulière de 35 à 40 pieds de hauteur et de 10 à 12 pieds d'épaisseur, et un large fossé lui servent d'enceinte ; elle est défendue par un grand nombre de redoutes et de forts garnis de canons. Les hauteurs environnantes sur lesquelles la ville est étagée et qui semblent se rattacher aux maisons, les nombreuses plantations d'oliviers, d'orangers et de vignes dont elle est entourée, forment, vu de la mer, un tableau majestueux. A l'est, on trouve, sur le bord de la mer, le *fort Babazon*; au sud-est, sur

une montagne et dominant la ville, on voit le *fort de l'Empereur*, bâti par Charles-Quint ; plus au sud, sur un monticule, on remarque le *fort de l'Etoile* ou *Château-neuf ;* à l'ouest, le *fort Bababeck*, ou *Babalouette* commande une grande étendue de la mer ; le *fort de la Marine* dans l'île de la lanterne, défend le port au nord et au nord-ouest.

On entre dans Alger par quatre portes, outre celle qui conduit à la mer. Dix-huit cens bouches à feu garnissent les forts et les divers ouvrages établis pour la défense de cette ville. Les rues d'Alger sont malpropres, sombres, étroites et tortueuses, on y respire difficilement et dans la plupart on marche avec peine deux de front. Les maisons ont ordinairement deux étages, elles sont toutes construites sur le même modèle et terminées par des toits en plate-forme qui servent de jardins. Aucune

des fenêtres ne donne sur la rue, elles sont toutes percées du côté de la cour. Tous les ans on blanchit l'extérieur des maisons et des édifices publics, ce qui rend les promenades dans cette ville, d'une monotonie fatigante et insupportable pour les yeux. Dans l'intérieur, les appartemens sont mal distribués; quelques beaux et riches tapis les garnissent le plus souvent, et les murs sont couverts d'armes de différentes espèces.

Palais du Dey.

Le palais du dey est un vaste monument, à peu-près au milieu de la plus grande longueur de la ville. Il est orné de colonnes de marbre et de porphyre, qui soutiennent deux galeries superposées. En face de la grand'porte d'entrée s'étend une petite place d'environ cent pas de circonférence, la seule que possède Alger. Au centre de cette place se trou-

ve une fontaine de marbre blanc. L'intérieur du palais est presqu'uniquement garni d'armes, de pendules, de montres et de miroirs. Le trône est formé de marbre recouvert de tapis sur lesquels on place une peau de lion quand le dey veut y monter.

C'est dans la grande cour entourée des galeries dont il vient d'être parlé, que le souverain réunit le divan, et qu'il mange en public. Les festins d'apparat sont composés de fromages, d'olives salées, de riz, de sorbet et d'eau fraîche.

Mosquées et autres édifices publics.

Il y a soixante mosquées à Alger. La plus remarquable est celle qui a été bâtie en 1790 ; elle a 60 pieds de haut, 40 de large, forme trois étages, et elle est soutenue par des colonnes de marbre blanc apportées de Gênes. Les autres mosquées sont fort simples : une espèce

de terrasse couronne les minarets (clochers) et sert d'emplacement à celui qui est chargé d'appeler les fidèles à la prière. Ces mosquées sont à peu près construites comme nos églises ; mais au lieu de chaises ou de bancs, les mahométans en couvrent le pavé de nattes sur lesquelles ils s'asseyent et se prosternent en faisant toutes sortes de contorsions. Au milieu de la mosquée est une espèce de grande-chaire entourée d'une balustrade, et élevée d'une demi-douzaine de marches. Chaque vendredi, le mufti, où un iman y monte, explique au peuple quelques passages de l'Alcoran, et l'exhorte à la piété et aux bonnes œuvres.

Les casernes qui servent à loger les janissaires, ont toutes une jolie fontaine au milieu de leur cour, et elles sont tenues très-proprement.

On remarque encore à Alger, quel-

ques beaux bazars, plusieurs hôtels anciennement bâtis pour les pachas, et des bains qui ont de la magnificence.

Cent cinquante fontaines procurent aux habitans l'eau qui leur est nécessaire. Un gobelet est attaché à chacune de ces fontaines pour l'utilité des passans. L'inégalité des droits se fait sentir à chaque instant près de ces fontaines; car ceux qui vont y boire ou y remplir des vases, doivent y attendre leur tour, s'ils sont maures, chrétiens ou esclaves; mais si un turc se présente, il y puise sur le champ; un juif, au contraire, est forcé d'attendre que la place soit entièrement libre.

Sa Police et sa Population.

Il est peu de villes où la police soit mieux faite qu'à Alger : elle est toujours confiée à des indigènes. Il se commet peu de crimes dans cette ville, et la vie,

et les propriétés des habitans sont aussi bien protégées qu'il soit possible de le désirer.

On évalue la population d'Alger à 130,000 habitans, parmi lesquels on compte 15,000 juifs de tous les pays et 2,000 esclaves chrétiens.

Une peste affreuse ravagea cette ville en 1787, au point qu'il y mourait 150 à 200 personnes par jour. En 1805 elle fut saccagée par les Bédouins des montagnes situées à 15 lieues à l'est, qui massacrèrent tous les juifs qu'ils rencontrèrent.

Port et Rade d'Alger.

Le port d'Alger, ouvrage de ses habitans, est petit et entièrement ouvert aux vents de nord et nord-est. Il a 130 brasses de longueur sur 80 de largeur. Sa profondeur qui n'est que de 15 à 18 pieds, s'oppose à l'entrée des vaisseaux de haut bord. Il est formé par

l'île dite de la Lanterne et un môle construit pour joindre cette île à la terre ferme. Des batteries multipliées en rendent l'approche sinon impossible, du moins très-difficile et très-dangereuse.

La rade s'étend en forme de demi-cercle, depuis la ville jusqu'au cap Matifoux. Son ouverture est de trois lieues et sa profondeur d'une lieue et demie environ. Elle est ouverte à tous les vents, particulièrement à ceux de l'ouest et du nord qui y règnent presque toujours, surtout l'hiver. Ce désagrément est commun à tous les ports et à toutes les rades du royaume d'Alger. Il n'est guère possible de se maintenir dans ces parages hors des mois de juin, juillet et août.

Le cap Matifoux est bas et environné de rochers hors de l'eau et sous l'eau. On ne peut y mouiller que du côté de l'ouest et avec des bâtimens tirant au plus sept à huit brasses.

Environs d'Alger.

Les environs d'Alger sont décorés jusqu'à trois lieues, de maisons de campagne et de jardins dont on peut sans exagération, porter le nombre à plus de dix mille, bâtis sur des côteaux et dans des vallées qui s'y succèdent sans interruption et présentent un coup-d'œil charmant. Les maisons de campagne sont simples et ont toutes un jardin arrosé par des eaux de source ou par un puits duquel on tire l'eau au moyen d'une roue. La plus grande confusion règne dans ces jardins où l'on remarque un mélange de fleurs, de légumes, de blé, de figuiers, d'orangers et d'autres arbres utiles. Les fruits ne sont pas bons, parce qu'on n'élague point les arbres qui les portent, et que l'art de greffer est presqu'inconnu aux algériens. Les propriétés sont entourées par des haies

vives de figuier de Barbarie, de myrthe, d'aloès, d'aubépine, de lentisques ou autres arbustes.

La terre est si fertile et si favorable à la végétation que plusieurs sortes d'arbres portent des fruits deux fois l'an, et qu'on y voit dans certaines années, des pommiers fleurir pour la troisième fois dans le mois d'octobre.

Les habitans d'Alger qui ont un peu d'aisance, passent la belle saison dans ces habitations champêtres. Les femmes ne s'y rendent jamais à pied ; elles y arrivent sur un âne ou sur un mulet conduit par un esclave, et entourées d'une espèce de pavillon recouvert d'étoffe de laine, qui les dérobe aux regards des passans, sans leur ôter le plaisir de voir tout ce qui se passe autour d'elles.

———

ARZEN, l'un des ports les plus vastes et les plus fréquentés de la côte, à 15

lieues est d'Oran. On y trouve des salines considérables. Il n'y a presque point d'habitans.

Le Bastion de France, à 10 lieues est de Bonne, était un fort considérable, où les Français s'étaient établis en 1560 pour se livrer à la pêche. Il est maintenant inhabité.

Bescara ou Pescara au pied du mont Atlas, à 60 lieues sud d'Alger, est la capitale du pays de Zab; un fort la défend. Les habitans passent pour plus humains avec les étrangers que les autres Africains du Bilédulgerid.

Blida, dans la province de Titéri.

Bonne ou Bona, autrefois *Hippone*, à l'est, ville située au fond d'un golfe de son nom, à 95 lieues d'Alger et à 35 lieues nord-est de Constantine, est défendue par un fort considérable bâti par Charles-Quint, en 1535, sur une hauteur, et par un château. Le mur qui

entoure cette ville est dans un très-mauvais état.

Ses rues sont presqu'impraticables tant elles sont étroites, et à cause des bestiaux qui les obstruent pendant les nuits. Sa population qui était de 12,000 habitans a été réduite à 5,000 par la peste qui y a régné en 1817. Ses environs sont remplis de jardins et offrent de belles promenades.

Le port de Bonne est presque comblé par la quantité de lest que les vaisseaux y ont jetés.

Les français avaient un comptoir dans cette ville ; ils l'ont abandonné depuis la révolution.

Bugia, place forte à 35 lieues est d'Alger, est bâtie sur le penchant d'une montagne, au fond d'un golfe, à l'embouchure de la rivière de Zovah. Elle est dominée par un château. Son port formé par une langue de terre, est vaste et sûr.

La Calle, fort ou établissement à 105 lieues est d'Alger et à 12 lieues est de Bonne, est entouré de trois côtés par la mer, et défendu du côté de la terre par une muraille. Son principal objet est la pêche du Corail. Ses habitans, dont le nombre s'élève au plus à 400, sont tous Corses ou du Midi de la France.

Ce fort, par suite des differens qui existent entre la France et le dey, a été dépouillé et ruiné de fond en comble, après que les Français l'eurent évacué le 21 juin 1828.

Collo ou Coullou, sur la côte, à 8 lieues nord-est de Constantine, dans une vallée stérile et entourée de rochers escarpés: les habitans de cette ville passent pour les hommes les plus scélérats et les plus féroces de la terre.

Constantine, autrefois Cirthe, est une ville forte, située sur un rocher, à 60 lieues est d'Alger, et à environ 15

lieues des côtes. Elle est baignée presque en totalité par le Koumel ou Onal-el-Kebir. Une assez mauvaise muraille la défend, mais elle renferme une nombreuse garnison.

Le roc au sommet duquel cette ville est bâtie, est taillé à pic. La manière ordinaire d'y punir les criminels est de les précipiter du haut de ce roc.

De très-beaux ouvrages des Romains, et particulièrement un arc de triomphe, dont on voit encore les restes, annoncent quelle a été autrefois sa magnificence.

Une grande cascade formée par le Koumel sort d'un canal souterrain dans la partie la plus haute de la ville ; ce point est élevé de 200 mètres au-dessus de la plaine.

La population de Constantine est de 60,000 maures et de quatre à cinq cens juifs.

C'est sur les côtes de la province dont cette ville porte le nom, que l'on pêche le Corail blanc, rouge et noir.

Delluys, port sur la Méditerranée à 25 lieues est d'Alger et à 8 lieues ouest de Bugia.

Gellah, bâtie sur une haute montagne pointue près des frontières de Tunis, à 25 lieues sud de Bonne, sert de refuge ordinaire à tous les mécontens des deux royaumes.

On ne peut monter dans cette ville, que par un chemin étroit et difficile. On ne pourrait la réduire que par famine ou par surprise. On n'a jamais demandé de tribut à ses habitans, et jamais aucun soldat ne s'en est approché. Elle est entourée de plaines fertiles qui étaient autrefois très-peuplées.

Jinnet est située non loin de la mer, à 15 lieues est d'Alger.

Marsalquivir, à l'ouest, est une ville forte qui a un bon port sur la Méditer-

ranée. Elle est à 3 lieues ouest d'Oran.

Mascara, capitale de la province de ce nom, est située à 25 lieues est de Trémécen. C'est une place assez bien fortifiée.

Mesilah, au nord du lac El-Shot, à 40 lieues sud-est d'Alger.

Mila, forteresse à 14 lieues nord-ouest de Constantine, dans un pays abondant en blé et en troupeaux. Elle est destinée à assurer les communications de cette dernière ville avec Alger.

L'autorité des Turcs est si mal établie dans ce pays de montagnes, que lorsqu'ils sont en paix avec les *Beny-Abbes* qui les habitent, les routes les plus fréquentées ne peuvent être suivies qu'en grandes caravanes.

Mostagan est une grande ville qui s'élève en amphithéâtre près de la mer. Elle est protégée par une citadelle placée sur une haute montagne. Son port

est sûr et ses campagnes sont très-fertiles et très-agréables. Cette ville est à 50 lieues ouest d'Alger, à 25 lieues d'Oran et à semblable distance de Ténez.

ORAN, très-forte et très-importante ville avec un port excellent, à 75 lieues ouest-sud-ouest d'Alger. Sa population est de 20,000 habitans. Cette ville a été plusieurs fois prise et reprise par les Maures et les Espagnols. Elle est bâtie presqu'en totalité sur le penchant d'une montagne escarpée.

SHERSHEL, petite ville près de la Méditerranée, à 15 lieues ouest d'Alger.

STORE est située au fond d'un golfe très-commode à 70 lieues est d'Alger et à 18 lieues de Bonne. On y trouve quelques antiquités.

TENEZ ou TENIS située sur un sol bas et sale, avec un port où les vaisseaux

sont constamment exposés à la violence des vents du nord et de l'ouest, est à 40 lieues ouest d'Alger. Elle a une bonne forteresse.

Tezzoute, ancienne et grande ville située au centre des montagnes, à 25 lieues sud de Constantine. On y voit sept portes, une grande partie des murailles et plusieurs beaux monumens qu'on assure avoir été élevés sous les règnes d'Adrien et de Maxime.

Tifas, place forte près du royaume de Tunis, à 40 lieues sud-est de Constantine.

Trémécen ou Tlemsen, est une ville grande, bien bâtie et très-peuplée à 18 lieues sud d'Oran. La province à laquelle elle donne son nom, est en grande partie sèche, stérile et montueuse, excepté vers le nord, où l'on trouve des plaines abondantes en fruits, blé et paturages. On fabrique dans cette ville une

grande quantité d'huile, et on y fait sécher d'excellens raisins. Il y a plusieurs manufactures d'étoffes de coton, de soie et de tapis. Elle commerce beaucoup avec les nègres.

Gouvernement.

Le gouvernement d'Alger est une espèce de république militaire souveraine, sous la protection du grand-Seigneur, avec un chef électif et nommé à vie, qu'on appelle dey. Ce chef suprême préside un divan ou grand conseil, formé de militaires qui commandent ou ont commandé des corps, dont le nombre est illimité et qui s'élève quelquefois à huit cens personnes. Le divan délibère sur les objets que le dey juge à propos de lui soumettre. Les affaires se décident dans ce conseil à la pluralité des voix.

Les premières places sont occupées par les officiers des Janissaires. Il y a en outre un conseil de trente ministres, tous soldats chargés d'exécuter la volonté du chef.

La justice est rendue par le dey, dans la cour carrée qui se trouve au milieu de son palais. Les audiences commencent avec le jour, durent trois heures, et sont reprises après-midi. Les jugemens sont sans appel et exécutés sur l'heure.

L'administration des provinces est confiée à des beys ou gouverneurs nommés par le dey ; ils ont sur les sujets maures qui habitent leur département la même autorité que le souverain ; ils sont, par conséquent, au moins aussi tyrans que leur chef. Les beys ne peuvent point sévir contre les turcs, qui sont envoyés sous bonne garde à Alger, lorsqu'ils ont commis quelque faute qui mérite punition.

Les sept principaux fonctionnaires de la régence d'Alger, sont : Le *Haze-nagi*, grand-trésorier du royaume, c'est le premier ministre, il commande dans la ville, après le dey. L'*Aga* ; c'est le commandant général des armées algériennes. Le *Kogia cavallo* (écrivain des chevaux), nom qui lui vient de ce qu'il est chargé de vendre les chevaux dont on fait présent au dey. Le *Wekil-ardjy* ; c'est l'intendant de la marine, et il remplit les fonctions de grand amiral. Le *Betentmegi*, receveur des parties casuelles ; il ne peut se marier, et sa succession appartient au gouvernement. Le *Kogia* du blé, chargé d'entretenir l'abondance dans les magasins destinés aux soldats. Le *Kogia* de l'arabe, qui doit maintenir l'ordre dans les marchés, veiller à ce que personne n'accapare les subsistances pour les revendre, et qui est chargé

de recevoir les droits que le gouvernement impose sur les denrées. Le plus souvent c'est l'un de ces sept fonctionnaires qui est élu souverain ; cependant le dernier soldat peut prétendre à la couronne.

Religion des Algériens.

Les Turcs, les Couloglis et les Maures habitant les villes, professent le mahométisme, secte d'Omar. Quelques Maures de la secte de Mélick sont répandus dans le royaume. Ils ont deux mosquées à Alger ; il ne leur est point permis d'entrer dans les autres. On les nomme ou *Mouzabis* ou *Zerbins*.

Les Maures de la campagne professent également la religion de Mahomet, mais avec un tel mélange de pratiques superstitieuses que ce culte est à peine reconnaissable. Ils n'ont que des mos-

quées ambulantes, semblables à leurs habitations. C'est une opinion presque générale parmi ces barbares, que le meurtre d'un chrétien est le plus agréable sacrifice que l'on puisse offrir à Dieu.

La prière, la circoncision et les mariages se font de même que chez les mahométans.

Il y a peu de renégats à Alger, par la raison que les esclaves qui annoncent l'intention de se faire musulmans, sont cruellement battus par leurs maîtres, qui ont intérêt à les empêcher de renier, parce que cette action les priveraient de la valeur de l'esclave et du produit de son travail. Ils font à ce sujet parade d'une maxime très-juste : ils disent que celui qui ne sait pas être bon chrétien, ne saurait être bon musulman.

Dès qu'un chrétien a apostasié, il devient libre, et il peut parvenir à toutes les dignités de l'état.

Les Mauresques ne sont pas admises aux cérémonies religieuses ; elles ont seulement la permission d'aller, le vendredi, pleurer, allumer des lampes, jeter des fleurs, boire et manger sur la tombe de leurs époux.

Le Mufti et les Imans, ministres de la religion, ont peu d'autorité dans ce royaume ; on les respecte en proportion de la conduite qu'ils tiennent. Celui d'entr'eux qui s'écarterait de ses devoirs, serait puni rigoureusement.

La fête du grand *Baïram* est la pâque des mahométans. La veille de cette fête (premier jour de la lune de Ramadam), les réjouissances éclatent, le canon des forts se fait entendre, le dey donne audience solennelle dans son palais dont les portes sont ouvertes au peuple.

Des Funérailles.

Lorsqu'on doit enterrer quelqu'un, on porte son corps dans la mosquée à

l'heure de la prière de midi ; ensuite toute l'assemblée l'accompagne à la fosse. Les mahométans ne marchent pas gravement dans ces sortes de cérémonies, mais fort vite, en chantant quelques versets de l'Alcoran. A l'exception d'un petit nombre de personnes que l'on enterre dans l'enceinte des sanctuaires, on transporte toutes les autres, à quelque distance des villes et des villages, dans un grand terrain destiné aux sépultures. Chaque famille y a sa place entourée d'un mur comme un jardin, et dans laquelle les ossemens de ses ancêtres reposent depuis plusieurs générations. Les corps y sont placés dans des tombes distinctes et séparées. On érige une pierre à la tête et une autre aux pieds, avec le nom de la personne qui y est enterrée. L'espace entre chaque sépulcre est planté de fleurs, et bordé de pierres tout alentour, ou pavé de briques. Les tombeaux des

principaux habitans son distingués par des chambres carrées, ou par des espèces de dômes qui s'élèvent au-dessus.

Souvent une longue file de femmes payées pour pleurer et hurler, accompagne le mort jusqu'à sa dernière demeure.

Supplices. Châtimens.

Les supplices les plus ordinaires sont le ganche, la strangulation et la décapitation. Les esclaves et les juifs sont punis sans aucune forme de procédure au moindre grief qu'on leur attribue. Pour pendre un homme on l'accroche à une potence et on lui laisse le soin de s'étrangler. Pour décapiter, on fait mettre le patient à genoux, et, sans lui bander les yeux, on lui enlève la tête d'un coup de hache ou de sabre. Pour mettre un criminel au ganche, on le

conduit sur un mur hérissé dans toute sa longueur, de crochets de fer recourbés et qui sortent de deux pieds; on le précipite, dirigé par une corde, sur ces crochets qui le retiennent par une partie de son corps; et là on le laisse expirer dans les plus cruels tourmens.

Il y a aussi pour les femmes accusées d'un commerce illicite avec un homme, un supplice qui consiste à être jetée à la mer, une pierre au cou.

Le châtiment le plus usité à Alger est la bastonnade. Pour l'appliquer on fait coucher le coupable sur le dos, et avec une corde qui lie les deux jambes, on les relève droites de façon que la plante des pieds soit horizontale; alors deux bourreaux armés de bâtons, d'un pouce de diamètre, et placés de chaque côté du condamné, frappent alternativement de toute leur force, depuis la plante des pieds jusqu'aux reins.

Instruction publique.

« Les collèges d'Alger sont des espèces de séminaires destinés à l'instruction des prêtres des mosquées et à celle des théologiens qui prêchent le peuple ; un de ces collèges est uniquement destiné aux habitans de l'intérieur des terres, qui composent la classe des laboureurs et des domestiques. Au reste, comme la connaissance du Coran comprend toute la littérature d'Alger, et qu'une imprimerie est un objet extrêmement rare partout où domine le culte du prophète, on peut penser que les progrès de l'éducation ne se sont pas élevés bien haut.

« Il y a cependant de nombreuses écoles publiques, où on apprend à lire et à écrire aux enfans de cinq ou six ans et au-dessus; la méthode invariablement

employée dans ce pays semble être la source et l'origine de l'enseignement mutuel ; chaque enfant a une planche sur laquelle il écrit avec de la craie. Un verset du Coran est tracé par l'un d'eux et copié par tous les autres, qui se donnent et qui reçoivent successivement des leçons, tant sur l'explication du texte que sur la formation des caractères. Ces leçons sont ensuite répétées à haute voix au maître accroupi dans un coin avec une longue baguette à la main pour maintenir l'ordre et la subordination. Lorsque l'écolier sait parfaitement lire et écrire le Coran, le professeur achève son éducation en lui apprenant la forme et le mode des prières. Ce que l'on paie pour être admis dans ces écoles est extrêmement modique ; il en existe d'autres du même genre pour les jeunes filles, tenues par des femmes. »

Lorsqu'un de ces écoliers a fait des pro-

grès considérables ses parens lui mettent un habit magnifique, et le placent sur un cheval richement caparaçonné. Ses camarades d'école le conduisent par les rues dans cet équipage, avec de grandes acclamations ; ses parens et ses amis lui apportent des présens, et courent féliciter son père et sa mère.

Le petit nombre des étudians ne lisent guère que l'Alcoran et quelques commentaires sur ce livre. Le voyageur Shaw, ayant eu, comme il le dit, le bonheur de s'introduire chez le premier astronome, trouva qu'il n'entendait pas assez de trigonométrie, pour tracer un cadran solaire, et que tout ce qu'on sait à Alger et à Tunis, en fait de navigation, se réduisait à connaître les six points principaux de la boussole, et à tracer grossièrement une carte marine. La chimie de ces peuples se réduit à distiller de l'eau de rose.

Langage des Algériens.

Un dialecte très-dur, tiré de la langue arabe est généralement usité dans ce royaume. On parle aussi un langage qu'on nomme *petit Mauresque* qui sert dans les transactions avec les Européens : Ce langage est un mélange d'Italien, de Provençal et d'Espagnol. Le dey parle toujours turc.

Armée de terre.

Les Algériens ont environ 6,500 hommes d'infanterie, troupe entièrement composée de Turcs mal disciplinés, et qui sont un objet de terreur pour le peuple.

En tems de guerre on arme les *Couloglis*, habitans qui proviennent, comme nous l'avons déjà dit, du mélange des Turcs avec les mauresques ou les

négresses. Cette levée porte alors les forces mobiles à 25 ou 30,000 hommes. Le dey peut aussi mettre en campagne deux mille cavaliers maures ; mais il ne s'y fie pas trop, parce qu'ils sont les ennemis des Turcs leurs oppresseurs.

Il y a en outre, dans le royaume d'Alger, des corps militaires composés d'indigènes et de Turcs, répartis sur différens points. Ces corps, dont l'organisation est défectueuse, n'ont rien de commun avec les autres troupes ; ils sont spécialement employés à la perception des impôts. Le nombre des hommes qui en font partie s'élève à peu près à 15,000 hommes.

« Le dey entretient à Constantinople et à Smyrne des agens pour recruter des hommes et fréter les bâtimens qui les transportent à Alger ; à leur arrivée, ces recrues sont soldats de droit, et reçoivent le nom de janis-

saires ; on leur assigne une des casernes de la garnison, à laquelle ils sont censés appartenir pour le reste de leur vie, quelle que soit leur destinée future. Si quelque évenement favorable ne les appelle pas à l'administration, ils parviennent par ancienneté à la plus haute paie de janissaires, et finissent par devenir membre du divan, où ils sont presque sûrs, quelle que soit leur ineptie, d'obtenir un emploi avantageux.

« La solde des janissaires, pendant les premiers temps après leur arrivée du Levant, excède à peine un dollar par mois, mais elle s'accroît avec leurs années de service, et est portée jusqu'à huit dollars, qui forment le maximum ; cependant, dans ces derniers tems, les deys l'ont augmentée encore, dans le dessein d'accroître leur popularité. Un corps organisé sur de pareils princi-

pes est toujours un instrument favorable aux révolutions. Ils ont pour ration journalière deux livres de pain ; ceux qui ne sont pas mariés logent dans les casernes, ils sont obligés de s'habiller, et le gouvernement leur passe à un prix assez modique les armes et les munitions. Un janissaire sous les armes a au moins une paire de pistolets, un cimeterre, un poignard et un fusil, le tout aussi riche que ses facultés peuvent le permettre. Avec cet équipement et son costume, il ne ressemble pas mal à un valet de carreau. »

Tous les grands de l'état, le dey même, sont choisis parmi les janissaires.

Marine.

Il y a deux siècles la marine algérienne marchait de pair avec celles des principaux états de l'Europe. En 1795

Elle ne consistait qu'en une douzaine de vaisseaux qui furent presque tous brûlés le 27 août 1816, par lord Exmouth, amiral anglais. L'escadre algérienne se compose aujourd'hui, de douze à quatorze bâtimens, dont le plus important est une frégate de 44 canons.

Dans un combat naval les algériens ne se servent jamais de mitrailles. Leurs matelots sont armés de pistolets et de sabres. Connaissant à peine la carte et l'usage de la boussole, ils sont obligés de prendre avec eux quelques esclaves chrétiens, auxquels ils confient la direction du bâtiment qu'ils montent.

Revenus publics.

Les revenus généraux du royaume sont estimés à un peu plus de 2,000,000 de francs, non compris les bénéfices des beys et des différens percepteurs.

Ce revenu consiste dans le huitième du produit des pirateries (les 7/8 appartiennent aux armateurs et aux équipages des corsaires), en impositions fixes sur les juifs et les chrétiens, sur les peuples qui habitent les montagnes et sur les tribus errantes, en tributs annuels auxquels se sont soumis plusieurs états de l'Europe, en présens faits au dey à chaque mutation de consuls, et dans un grand nombre de circonstances. Le produit des successions des grands morts sans postérité, est versé dans le trésor de l'état.

Commerce.

On trouve à Alger des marchands de toute espèce qui vendent tous les objets dont les Turcs et les Maures font usage.

Les européens qui veulent commercer dans cette ville sont obligés à de

grands sacrifices. Ils doivent commencer par distribuer des présens au dey et aux grands, et ensuite gagner à force d'argent, la protection des fonctionnaires préposés à l'achat, à la réception et à l'emmagasinement des marchandises du gouvernement.

La plus grande importation de marchandises se fait par l'Angleterre, qui, suivant un traité de 1806, fournit exclusivement aux Algériens les denrées coloniales et les produits de ses manufactures.

Les principaux objets d'importations sont : le sucre, le café, la cochenille, le poivre, le poivre giroflé, le girofle, la cannelle, le gingembre, l'alun d'Angleterre, l'alun de Rome, l'alquifoux, le drap de Sédan, le drap d'Elbœuf, les vins, le drap Londrin, la dorure, les mouchoirs de soie de Catalogne, la soie de Syrie, *id.* Brousse, *id.* de Provence,

id. de Côte nouée, les toileries de toutes sortes, le fil de Salo, le fer, la quincaillerie, les peignes de bois, les vieilles cardes et le riz.

Les objets d'exportations que le dey a seul le droit de vendre ou permettre de vendre, se réduisent à ceux ci-après: le blé, l'orge, les pois chiches, les fèves, le maïs, l'escajolle, ou graine d'oiseau, les raisins, les figues sèches, le miel, les dattes, le tabac, la cire, le vermillon, l'essence de rose, l'huile, les bêtes à cornes, les moutons, les chèvres, les toiles grossières, les cotons, les brocards, les taffetas, les mousselines, les plumes d'autruche, la laine Surge, la laine Pellade et les cuirs.

La plupart de ces articles sont apportés à Alger par les caravanes.

Les produits de la piraterie entrent pour beaucoup dans le commerce d'exportation. Les transactions les plus con-

sidérables sont faites par les juifs auxquels les européens adressent leurs demandes.

Le grain se vend à très-bas prix à Alger, parce qu'on n'en peut exporter aucune quantité sans une permission munie du sceau du dey.

La douane d'entrée, qui n'est que de cinq pour cent pour les européens et les Maures, est de douze et demi pour les Juifs régnicoles ou étrangers ; les uns et les autres acquittent ce droit sur un tarif très-modéré ; les derniers trompent souvent le fisc en faisant venir leurs marchandises sous des noms empruntés, et le trompe toujours en introduisant en fraude tout ce qui a peu de volume et beaucoup de prix.

Aucun des objets qui sortent du pays n'est assujetti à l'impôt, et, par une raison fort simple, ce qui entre dans l'état peut être acheté indifféremment

par tout le monde ; mais le gouvernement est le seul vendeur de ce qu'il est permis d'exporter. A l'exclusion des navigateurs et des négocians, il s'approprie les grains de toutes les espèces au prix commun de la place, et règle lui-même la valeur de la laine, du cuir, de la cire qu'on est forcé de livrer à ses magasins, sans avoir la liberté de les exposer au marché. Ce qu'il a obtenu pour peu de chose, il le fait monter aussi haut qu'il le veut, parce qu'il est possesseur des marchandises de premier besoin, et qu'il n'est jamais pressé de s'en défaire. Un tel monopole, le plus destructeur que l'on connaisse, réduit à presque rien ce qu'une contrée si vaste et si fertile peut fournir au besoin des nations ; à peine les denrées qu'on en retire peuvent-elles occuper soixante à quatre-vingts petits navires.

Une conduite moins oppressive aurait

permis à toutes les facultés physiques et morales de se développer ; mais la tyrannie a craint que des peuples nombreux et riches ne devinssent trop impatiens du joug sous lequel on les faisait gémir, plutôt que de s'exposer à des révolutions qui doivent se faire plus tôt ou plus tard ; une soldatesque insolente, avide et féroce, a consenti à voir le revenu public se réduire à très-peu de chose.

Industrie.

L'industrie est à Alger presque nulle; elle languit comme l'agriculture et les arts.

« Les métiers les plus estimés à Alger sont ceux de cordonnier, de droguiste, de joaillier et surtout de bonnetier ; on fait, comme à Tunis, des quantités de bonnets de laine qui sont ex-

portés dans le Levant. Chaque métier a son chef qu'on nomme *Amin* ; il prononce seul sur toutes les petites disputes qui s'élèvent dans sa corporation. On met en œuvre les métaux sans le secours du feu, ce qui donne une grande solidité aux ustensiles. Il y a dans l'intérieur du pays plusieurs manufactures de faïence et d'objets de quincaillerie ; la laine est très-propre à recevoir toutes les couleurs dont on veut la teindre. On fait cas dans tout le nord de l'Amérique des soies fines d'Alger pour les écharpes à l'usage des femmes. »

« La tannerie ou la préparation des cuirs et des autres peaux est un autre genre d'industrie bien étendue dans ce pays. Le maroquin, nom qu'on donne à toutes peaux colorées, est travaillé avec la plus grande perfection. On en fait de très-beaux tapis appelés *Niram* (1).

(1) Pananti, relation d'un séjour à Alger.

Pêche du corail.

« La pêche du corail devient de moins en moins importante. En 1821, depuis le 1.er avril jusqu'au 1.er octobre, cette pêche a été exploitée par trente barques françaises, soixante-dix sardes, trente-neuf toscanes, quatre-vingt-trois napolitaines, dix-neuf siciliennes ; en tout, deux cent quarante-huit barques, qui ont produit environ quarante-deux mille cent kilogrammes pesant de corail de la valeur approximative de 463,000 piastres fortes, ou 2,400,000 f.; la répartition a été faite à l'avantage des Napolitains et des Siciliens. Les Français du Cap-Corse se sont aussi distingués ; ils montrent plus d'activité, et ont la précaution de se pourvoir de papiers napolitains. Les pêcheurs d'Ajaccio restent constamment en arrière. Ces

deux cent quarante-huit barques étaient montées par environ deux mille deux cent soixante-quatorze hommes d'équipage, et portaient deux mille deux cent trois tonneaux. La pêche s'est étendue depuis La Calle jusqu'au Cap-Roux, et, par conséquent, dans la prolongation des eaux appartenant en propriété à la France. Les corailleurs ont abandonné le golfe de Bonne et celui de Nora, sans doute comme moins productifs.

Mœurs et coutumes des Algériens.

Les états d'Alger sont habités par différentes races d'hommes, aussi distinctes par leur figure, leurs mœurs, leur langage, que par leur origine. On y voit des Arabes, sujets du dey, et d'autres qui ne le sont pas. Tous se distinguent des habitans du pays par un langage différent, par une fierté et une ru-

se de mœurs extraordinaires , et surtout par un goût extrême d'indépendance. Leurs troupeaux font toutes leurs richesses. Rarement sortent-ils des bois ou descendent-ils des montagnes ; et , lorsqu'ils paraissent dans les plaines ce n'est jamais qu'en prenant les plus grandes précautions pour se mettre à l'abri de toute surprise. Ils ont un chef particulier , qu'ils appellent Sheik , et qui est à-la-fois leur juge , leur docteur et leur général. Cette classe d'Arabes devient tous les jours moins nombreuse ; la politique des deys s'attache à empêcher leur accroissement, et dans cette vue , on ménage extrêmement les Arabes sujets , afin de leur ôter toute idée de se joindre aux indépendans.

Les Maures doivent être regardés comme les premiers habitans du nord de l'Afrique. Leur teint est en général médiocrement basané. On en distingue de

deux sortes, ceux des villes et ceux des campagnes. Les premiers vivent en société avec les Turcs. La plupart d'entr'eux tirent leur origine de ceux qui en 1610, furent chassés d'Espagne par Philippe III, au nombre de neuf cent mille.

Des Maures et des Arabes.

Les *Maures* sont les indigènes du royaume d'Alger, et forment la classe la plus nombreuse des habitans de ce pays. C'est peut être le plus ancien peuple, le seul qui ait survécu aux tyrans de Rome, du Nord et de l'Asie. Les Maures sont de moyenne stature. Ils ont généralement le corps maigre et décharné, les yeux noirs et grands, la bouche fort fendue, de belles dents, le nez aquilin, le visage rond, les oreilles grosses et longues, la peau brune, les cheveux noirs et à peu près comme du crin. Il

n'y a point de blonds ni de blondes dans ce pays.

La mauvaise qualité de leur nourriture, le grand usage qu'ils font des femmes, la malpropreté, les vexations continuelles et les coups, voilà la cause de la dégradation dont ils offrent l'aspect.

Les jeunes Maures sont gais, agiles et d'une adresse étonnante ; ils sont spirituels.

Les Maures des villes s'occupent de commerce, et de tous les travaux publics ou domestiques. Ils sont défians, avares, paresseux, lâches, insolens et cruels quand ils le peuvent sans danger. Ils exercent une autorité barbare sur leurs femmes et leurs esclaves.

Les Maures se marient fort jeunes et peuvent prendre autant de femmes qu'ils en peuvent nourrir. Toutes ces femmes quoique très-jalouses, vivent en paix dans la crainte du châtiment cruel qui suit toujours les moindres fautes qu'elles

commettent. Un Maure de la campagne dit un jour au représentant du bey de Mascara, qu'il venait de couper la tête à une de ses femmes, parce qu'elle ne vivait pas en paix avec les autres. Ce chef lui répondit qu'il avait eu raison, et qu'il devait en chercher une plus sociable.

Les Maures ne dansent jamais, cependant ils s'amusent dans leurs fêtes à voir danser des jongleurs avec un air d'impassibilité qui les ferait prendre pour des êtres inanimés.

Dans les fêtes, les hommes et les femmes sont toujours séparés.

Les Mauresques sont généralement belles, elles ont la taille avantageuse et sont bien conformées. Au goût des Algériens, une taille svelte ne caractérise pas la beauté; l'embonpoint a pour eux plus d'attraits. Les femmes algériennes font un grand usage de bains, et elles

aiment passionnément les parfums. Elles se mettent du rouge et du blanc, peignent en bleu le bout des doigts, font des marques de la même couleur sur leurs cuisses et sur leurs bras, et noircissent leurs cheveux et leurs sourcils qu'elles ont naturellement fort bruns.

Ces femmes ont une inclination décidée pour le plaisir des sens ; elles sont d'un commerce très-agréable, pour ceux qu'elles affectionnent. Toutes en général, ont besoin d'une surveillance active et d'un frein aussi fort que celui qui leur a été imposé, pour rester dans le devoir, ou au moins pour garder les aprences.

Lorsqu'une femme qui ne figure point sur la liste des filles publiques, a eu un commerce illicite avec un homme, elle est jetée à la mer. L'homme reçoit une quantité de coups de bâton sur la plante des pieds ; si c'est un chrétien, il est

pendu, ou bien on lui coupe la tête. Le même châtiment est presque toujours réservé aux chrétiens libres qui sont trouvés avec des femmes publiques, à moins qu'ils puissent faire de grands sacrifices pour racheter leur vie.

Les Maures respectent leurs vieillards, tant qu'ils peuvent travailler, mais aussitôt qu'ils cessent d'être utiles, on leur fait sentir qu'ils sont à charge, et on leur témoigne le désir d'en être débarrassé. A l'appui de cette assertion, nous rapporterons l'anecdote suivante :

Un Maure de la campagne alla trouver un jour un chirurgien portugais, et lui dit : « donne-moi quelques drogues pour faire mourir mon père ; je te les paierai bien. » Le Portugais, étonné comme le serait tout Européen à qui l'on ferait une pareille demande, resta un moment interdit ; mais, en homme qui connaissait bien cette nation, il re-

vint à lui, et dit à ce Maure, avec un sang froid égal à celui qu'avait employé ce dernier pour faire son atroce demande : « Est-ce que tu ne vis pas bien avec ton père ? » — « On ne peut pas mieux, répondit le Maure ; c'est un brave homme ; il a gagné du bien, m'a marié et m'a donné tout ce qu'il possédait. Nous vivons ensemble depuis quelques années, et je le nourris, sans reproche ; mais il ne peut plus travailler, tant il est vieux, et ne veut pas mourir. » — « C'est une bonne raison, » dit le chirurgien ; « je vais te donner de quoi l'y faire consentir. » En même temps il prépara une potion cordiale, plus propre à réconforter l'estomac du vieillard qu'à le tuer, et sans faire la moindre observation à ce sauvage, pensant bien qu'il suffirait de montrer la plus petite répugnance pour déterminer le Maure, naturellement défiant, à aller trouver d'autres personnes

qui montreraient moins de scrupule à lui accorder sa demande. Le Maure paya bien et partit ; mais, huit jours après, le voici qui revient annoncer que son père n'est pas mort. « Il n'est pas mort ! » s'écrie le chirurgien ; « il mourra. » Aussitôt il compose une autre potion, qu'il se fait également payer, et promet qu'elle ne manquera pas son effet : le Maure le remercia. Quinze jours n'étaient pas écoulés, qu'il reparut de nouveau, assurant que son père paraissait mieux se porter depuis qu'il prenait des drogues pour mourir. « Il ne faut pourtant point se décourager, » dit ce bon fils au chirurgien, « donne-m'en de nouvelles, et mets toute ta science à les rendre sûres. » Après celles-ci le Maure ne revint plus. Mais un jour le chirurgien le rencontra, et lui demanda des nouvelles du remède. « Il n'a rien fait, » dit le Maure ; « mon père se porte bien ; Dieu l'a fait

survivre à tout ce que nous lui avons donné ; il n'y a plus à douter que ce ne soit un *Marabout* (saint).

On voit que, suivant l'opinion de ces demi-sauvages, un homme à charge à ses semblables doit mourir, à moins qu'il ne soit un saint.

Les Maures de la campagne, partagés en plusieurs tribus, mènent une vie errante, et s'éloignent autant qu'ils peuvent des villes, surtout de la capitale. Ils ne possèdent aucune terre en propre, et vivent dans une parfaite indépendance. Chaque tribu forme un camp, composé d'un grand nombre de tentes, dont chacune sert de logement à une famille. Ils n'ont pour vêtemens qu'une pièce de laine blanche dans laquelle ils s'enveloppent. Les femmes s'habillent aussi simplement que les hommes; mais elles tressent leurs cheveux avec grâce, et portent aux bras et aux jambes des

cercles ornés de corail, de dents de poissons, de perles et de coquillages. Elles se font aux mains et aux cuisses de petites incisions avec une aiguille, et frottent la plaie avec une poudre noire dont les traces ne s'effacent jamais.

Lorsqu'un garçon veut se marier, il doit donner au père de la fille dont il désire faire son épouse, un certain nombre de bœufs, de vaches, de moutons et de chèvres, qu'il conduit lui-même à la tente de sa prétendue. A son arrivée, on lui demande combien il a acheté son épouse : il répond qu'une femme laborieuse et sage ne coûte jamais rien. On assemble ensuite toutes les filles du camp, elles font monter l'épouse à cheval, et la conduisent à la tente du mari, où les parents de celui-ci lui présentent un breuvage composé de miel et de lait. Tandis qu'elle le boit, ses compagnes chantent une es-

pèce d'épithalame. Après cette cérémonie, elle met pied à terre, et plante devant la tente un pieu qu'elle enfonce le plus qu'elle peut, en disant : *De même que ce pieu ne sortira point de là, à moins qu'on ne l'arrache, ainsi on ne me verra point quitter mon mari, à moins qu'il ne me chasse.* On lui montre ensuite le troupeau dont elle doit être la gardienne. Après qu'elle l'a fait paître une heure ou deux, elle revient à la tente de son mari, et s'y réjouit avec ses compagnes, qui se retirent vers le soir.

Les enfans des personnes les plus qualifiées, gardent les troupeaux de leur famille. Les garçons et les filles n'ont pas d'autre occupation dans leur jeunesse.

Chaque horde a un chef, appelé *Scheik* : c'est le premier quelquefois le plus ancien de la peuplade. Il n'est distingué que parce qu'on défère à ses conseils, et parce que c'est à lui que les

Turcs s'adressent pour avoir la garance (tribut). Ses enfans, s'il en a, ne sont pas plus nobles que ceux du plus pauvre de la troupe. Ils gardent les troupeaux tous ensemble, les garçons seulement, et les vieillards, s'ils ne peuvent rien faire de mieux, tous dans les mêmes pâturages ; et quand on est en marche toute la horde, hommes, femmes, enfans, suivent les troupeaux et veillent à leur conservation. Lorsque quelques affaires les obligent à séjourner à Alger, où il n'y a point d'auberges, ils se couchent sur une peau de mouton, sur la terre même, devant les portes et les boutiques, et dorment ainsi paisiblement en plein air.

Les Maures n'ont pas le droit de se servir d'armes à feu lorsqu'ils vont à la chasse. Ils s'arment de bâtons de la la longueur de trois pieds, gros de deux pouces, et recourbés à l'un des bouts,

qui est garni de fer. Ils sont d'une adresse surprenante à lancer ce bâton au vol et à la course. Ils vont à la chasse des grands animaux avec la lance et le sabre.

Les Arabes soumis au dey d'Alger vivent de la même manière que les Maures de la campagne, mais sans se mêler avec eux, ni avec aucun autre peuple. Le mont Atlas et les déserts du midi sont leurs asiles ordinaires. Ils y vivent de la chasse, de leurs bestiaux, et du produit des champs qu'ils cultivent. Ils sont vêtus décemment, et leurs tentes sont fort propres. Fort polis entre eux, ils sont d'une fierté farouche à l'égard des étrangers. Ils se piquent de parler l'arabe dans toute sa pureté.

Ce peuple a conservé le goût de l'astronomie et de la poésie, qui caractérisait les anciens Arabes. Leurs amours, leurs chasses, leurs combats, sont les sujets ordinaires de leurs poèmes et de

leurs chansons. Ils ont une adresse singulière à jouter avec la lance et le javelot, et manient un cheval avec une grande dextérité. On vante la beauté et l'excellence de leurs chevaux, qui descendent des fameuses races que leurs ancêtres amenèrent d'Arabie.

Les *Berbères* descendent des Lybiens et habitent les montagnes du nord de l'Afrique. On les nomme aussi Cabaïls. Leur teint est d'un rouge-noirâtre ; ils ont le corps grand et grêle ; ils sont si fanatiques que, souvent, à l'instigation de leurs prêtres, ils immolent des juifs ou des chrétiens.

Les Algériens quelque soit la classe à laquelle ils appartiennent, apprêtent leurs mets de la même manière. Pour les manger ils s'asseyent les jambes croisées sur un tapis ou sur une natte étendue par terre, ayant devant eux une petite table élevée d'un pied. Ils

se servent de leurs doigts pour prendre leurs alimens. Les femmes ne mangent avec leurs maris que lorsque ces derniers sont absolument seuls avec elles. Il est peu de peuples aussi sobres que les Algériens, si l'on en excepte les Couloglis qui ne mettent aucun frein à leurs débauches en tout genre.

Les Maures sont les ennemis déclarés des Turcs, parce qu'ils les regardent comme des maîtres cruels, et qu'ils le sont en effet. Ils ne détestent pas moins les Couloglis dont ils ont encore plus à se plaindre, puisqu'ils les considèrent comme des bêtes de somme, et qu'en effet ils s'en servent dans l'occasion pour le même emploi.

Les Maures qui habitent les villes s'occupent du commerce et de tous les travaux publics et domestiques.

Le marchand maure est de la mauvaise foi la plus insigne. Rarement il

fait le prix de sa marchandise, il demande presque toujours le prix qu'on en veut donner, et si, l'ayant forcé à faire connaître le prix qu'il désire, on le prend au mot, il se croit dupe, se rétracte, ou cherche à se dédommager par quelques friponneries.

L'exercice à cheval et le tir des armes sont les passe-tems favoris des Maures.

L'habillement des marchands maures, dans les villes, est composé d'une chemise de soie ou de coton, d'une petite camisole de drap fermée par devant et par derrière, dont les manches serrées se boutonnent près du poignet, et ne passent pas les reins. Une ample culotte de drap ou de toile blanche leur descend jusqu'aux genoux, et s'attache près de la camisole. Ces deux pièces sont assujetties par une large ceinture qui couvre les extrémités réunies. Par-dessus la camisole il y a une espèce de

robe de chambre en drap qui va jusqu'aux genoux; point de bas, seulement des pantoufles de maroquin noir, sans quartier, dont le talon, élevé d'un pouce, est pour l'ordinaire couvert d'une lame de fer. Sur leurs épaules ils portent un *bernus* de drap blanc; c'est un manteau qui ressemble à celui des capucins et que l'on fabrique dans le pays; ils le mettent sur le dos quand il pleut ou qu'il fait froid. Leur tête est rasée et couverte d'une calotte de drap rouge autour de laquelle ils roulent une pièce de coton blanc arrangée en façon de turban. Ils conservent la barbe ou au moins des moustaches.

L'habillement des maures de campagne est plus simple : un morceau de drap blanc, qu'ils appellent *haïck* et qu'ils tournent autour de leur corps, leur sert d'habit, de couverture et de matelas. Ils ne portent ni bas ni culottes. Dans quelques cantons ils portent le

bernus dont ils attachent le capuchon sur la tête, avec une corde ; dans d'autres ils portent avec ce *bernus* une large culotte de drap et des pantoufles de maroquin noir. La plupart et surtout les nomades n'ont que le haïck.

Des Turcs et des Couloglis, habitans d'Alger.

Les Turcs dominent dans le royaume d'Alger quoiqu'ils y soient en petit nombre. Ceux qui viennent s'y fixer sont recrutés dans les diverses provinces de l'empire ottoman. Ils ne tardent point à entrer dans les premiers corps de l'état et à y obtenir les principaux emplois, s'ils ont de la bravoure et de l'intelligence. Il n'y a le plus souvent que les moins capables ou les vicieux prononcés qui restent dans les casernes où ils font le service des autres, moyennant une légère rétribution.

Les Turcs qui habitent Alger ont en général plus d'humanité, de franchise et d'élévation d'ame que les autres nations qui peuplent ce royaume. Ils ont le plus profond mépris pour les Maures, dont ils épousent néanmoins journellement les filles.

Les enfans qui proviennent de ces unions métisses, forment une classe particulière connue sous le nom de *Couloglis*.

Les Couloglis, sont, comme nous l'avons déjà dit, fort vicieux ; ils sont gourmands et ivrognes, colères, faibles, lâches et paresseux comme les Maures ; mais ils sont plus dangereux que ces derniers, parce qu'ils cachent tous ces vices sous une apparence de franchise et de bonhomie qui séduit ceux qui ont des rapports avec eux.

Un Couloglis ne peut obtenir aucun des emplois du royaume réservés aux

Turcs purs. Ils sont moins fanatiques que les Turcs et les Maures ; une vie douce et commode est tout ce à quoi ils aspirent.

Leur habillement se compose d'une chemise de soie ou de coton, à larges manches, qu'ils retroussent l'été, et d'une petite camisole fermée par devant et par derrière, qu'ils mettent par-dessus, en passant la tête la première. Le bas de cette camisole est assujetti sur les reins par une ceinture qui retient en même tems une large culotte de drap ou de toile de coton blanc, qui ne passe pas le bas des genoux. Il y a sur la camisole deux ou trois petites vestes courtes, sans manches et brodées en or, suivant la fantaisie de chacun. Ils ne portent point de bas, mais seulement des pantoufles de maroquin noir à quartier sans talons, et carrées par le bout. Ils portent le *bernus* comme les

Maures. Ils se rasent la tête et la couvrent d'une calotte rouge ; ils ont la barbe, ou tout au moins les moustaches.

Des Juifs habitans d'Alger.

Il y a des juifs de tous les pays à Alger, et leur établissement y est ancien. Dans toutes les villes ils habitent un quartier séparé. Leurs femmes doivent paraître sans voile dans les rues, pour être distinguées des dames mahométanes, dont le visage est toujours couvert. On les accable d'impositions et de mauvais traitemens. Les Algériens ne les souffrent dans leur pays que parce qu'ils font un commerce lucratif à la régence, et qu'ils lui servent d'espions. Ils sont traités par le peuple comme les plus vils animaux. Ces malheureux supportent patiemment toutes les horreurs dont on les accable. S'ils osaient seulement le-

ver la main sur des enfans turcs ou maures, ils seraient condamnés suivant la loi, ou au feu ou à la corde.

Pour empêcher que les juifs ne puissent se soustraire au mépris public, on les oblige à ne porter que d'une couleur, celle qui est en horreur chez les maures et les turcs, c'est-à-dire le noir. Ils sont vêtus d'une robe étroite qui descend jusqu'aux talons, et qu'ils serrent autour de leur corps avec une ceinture; ils portent en outre une grande culotte et des pantoufles semblables à celles des marchands maures, dans lesquelles ils ne mettent que le bout des pieds. Voilà tout leur ajustement ; toutes les pièces en doivent être noires, sans en excepter la calotte qui couvre leur crâne.

MONNAIES.

Les monnaies qui ont cours dans les états barbaresques, sont les suivantes :

L'aspre qui vaut	0 f.	05 c.
La médine qui vaut 3 aspres . .	0	16
Le réal de platevielle — 10 aspres .	0	55
Le double réal — 20 aspres . . .	1	11
Le dollar — 4 doubles. . . .	4	44
Le chequin d'argent, — 24 médines.	4	00
Le dollar d'argent — 30 médines .	5	45
Le zequin — 180 aspres	10	10
La pistole — 15 doubles	20	10

Le royaume d'Alger a aussi des monnaies qui lui sont particulières ; voici leurs noms : 1.° Les *Sequins Algériens*, qui sont divisés en demi et quart ; 2.° Les *Double-Gourdes*, valant six Mesonnes ; 3.° Les *Gourdes*, valant trois Mesonnes ; 4.° La *Mesonne*, dont la valeur est de 30 à 35 centimes, et qui se divise en vingt-neuf Aspres ; 5.° L'*Aspre d'Alger*, petite pièce de forme carrée qui vaut un peu plus d'un centime.

Exposé des motifs qui ont déterminé le roi de France à armer contre le dey d'Alger, lu à la chambre des députés, par S. E. le Ministre de la Marine.

La France possédait, depuis plusieurs siècles, sur la côte d'Afrique, un vaste territoire et un établissement important destiné à protéger la pêche du corail, qu'elle exerçait sur une étendue de plus de soixante lieues, lorsque, dès l'époque de la restauration, le gouvernement d'Alger manifesta, par des déclarations et par des actes, l'intention de la troubler dans cette possession. Ces actes sont :

Le projet annoncé long-temps d'avance, et exécuté plus tard, de nous chasser d'une possession française, et la destruction de nos établissemens sur la côte d'Afrique ;

La violation du privilège de la pêche du corail, qui nous était assurée par les traités ;

Le refus de se conformer au droit général des nations et de cesser un système de piraterie qui rend l'existence actuelle de la régence d'Alger dangereuse pour

tous les pavillons qui naviguent dans la Méditerranée;

De graves infractions aux réglemens arrêtés de commun accord avec la France pour la visite des bâtimens en mer;

La fixation arbitraire de différens droits et redevances, malgré les traités;

Le pillage de plusieurs bâtimens français et celui de deux bâtimens romains, malgré l'engagement pris de respecter ce pavillon;

Le renvoi violent du consul-général du roi à Alger, en 1814;

La violation du domicile de l'agent consulaire à Bonne, en 1815;

Et, au milieu de ces faits particuliers, une volonté constamment manifestée de nous dépouiller des possessions, des avantages de tout genre, des privilèges acquis à titre onéreux que les traités nous assurent, et de se soustraire aux obligations que les traités imposent.

Enfin arriva la prétention qui décida la rupture entre les deux états.

Une convention, passée le 28 octobre 1819 avec les maisons algériennes Bacri et Busnach, approuvée et ratifiée par le dey, avait arrêté à sept millions de francs

le montant des sommes que la France devait à ces maisons. L'art. 4 de cette convention donnait aux sujets français qui se trouvaient eux-mêmes créanciers de Bacri et Busnach, le droit de mettre opposition au trésor royal sur cette somme pour une valeur équivalente à leurs prétentions, et ces prétentions devaient être jugées par les cours royales de Paris et d'Aix.

Les sujets du roi ayant déclaré pour deux millions et demi de réclamation, quatre millions et demi furent payés à Bacri et Busnach, et le reste laissé à la caisse des dépôts et consignations, en attendant que nos tribunaux eussent prononcé.

Les années 1824 et 1825 se passèrent dans l'examen de ces réclamations portées devant nos cours royales ; mais le dey, impatient de voir arriver le reste des sept millions, écrivit en octobre 1827 au ministre des affaires étrangères du roi une lettre par laquelle il le sommait de faire passer immédiatement à Alger les deux millions et demi, prétendant que les créanciers français vinssent justifier devant lui leurs réclamations.

M. le baron de Damas, alors ministre des affaires étrangères, n'ayant pas jugé à propos de répondre lui-même à une lettre aussi peu convenable, se borna à faire connaître au consul-général que la demande du dey était inadmissible, attendu qu'elle était directement contraire à la convention du 28 octobre 1819. Ce fut dans ces circonstances, que, le consul-général s'étant présenté le 30 avril à l'audience du dey pour le complimenter suivant l'usage, la veille des fêtes musulmanes, le dey lui demanda avec emportement s'il n'avait pas reçu la réponse à sa lettre, et celui-ci ayant annoncé qu'il ne l'avait pas encore, le dey lui porta plusieurs coups d'un chasse-mouche qu'il tenait à la main, et lui ordonna de se retirer.

Le gouvernement du roi, informé de cette insulte, envoya au consul l'ordre de quitter Alger; et, celui-ci étant parti le 15 juin, le dey ordonna aussitôt au gouverneur de Constantine de détruire les établissemens français en Afrique, et notamment le fort Lacalle, qui fut dépouillé complètement et ruiné de fond en comble, après que les Français l'eurent évacué le 21 juin.

« Ce fut alors que commença le blocus, qui, depuis cette époque, nous coûte, sans amener aucun résultat, plus de sept millions par an.

Au mois de juillet 1829, le gouvernement du roi, reconnaissant l'inefficacité de ce système de répression, et pensant à prendre des mesures plus décisives pour terminer la guerre, crut cependant devoir, avant d'arrêter sa détermination, faire une dernière démarche vis-à-vis du dey. M. de Labretonnière fut envoyé à Alger; il porta au dey, jusque dans son palais, nos justes réclamations. Le dey refusa d'y faire droit, et lorsque M. de Labretonnière se disposait à s'éloigner du port, les batteries les plus voisines firent toutes à la fois feu sur le bâtiment parlementaire, à un signal parti du château même occupé par le dey. Le feu dura une demi-heure, jusqu'à ce que le bâtiment que montait M. de Labretonnière se trouvât hors de la portée du canon.

Telle est la suite des griefs, telle est la peinture fidèle de l'état de choses qui force aujourd'hui le roi à recourir à l'emploi des moyens que la Providence a mis

entre ses mains pour assurer l'honneur de sa couronne, les privilèges, les propriétés, la sûreté même de ses sujets, et pour délivrer enfin la France et l'Europe du triple fléau que le monde civilisé s'indigne d'endurer encore, la piraterie, l'esclavage des prisonniers et les tributs qu'un état barbare impose à toutes les puissances chrétiennes.

Désormais toute pensée de conciliation est écartée, et le roi a dû chercher dans la force de ses armes une vengeance que des considérations d'un autre ordre l'avaient engagé à suspendre. La question n'était plus de savoir si l'on ferait la guerre, mais comment on la ferait. Le gouvernement a dû porter dans une matière aussi importante toute la prudence et toute la réflexion possibles. Sa résolution prise, il doit l'exécuter avec énergie.

FIN.

TABLE.

Situation, Étendue, Limites.	15
Montagnes, Rivières et Lacs principaux.	16
Climat, Sol et Productions.	18
Animaux.	22
Chasse de l'Autruche.	Ibid.
Division.	26
Population, et quels sont les hommes qui la composent.	Ibid.
Villes principales Mises par ordre alphabétique.	27
De la ville d'Alger.	Ibid.
Sa Description.	28
Palais du Dey.	30
Mosquées et autres édifices publics	31
Sa police et sa population.	33
Port et Rade d'Alger.	34
Environs d'Alger.	36
Gouvernement.	46
Religion des Algériens.	49
Des Funérailles.	51
Supplices. Châtimens.	53
Instruction publique.	55
Langage des Algériens.	58

Armée de terre.	58
Marine.	61
Revenus publics.	62
Commerce.	63
Industrie	68
Pêche du corail.	70
Mœurs et coutumes des Algériens.	71
Des Maures et des Arabes.	78
Des Turcs et des Coulogtis, habitans d'Alger.	89
Des juifs habitans d'Alger.	92
Monnaies qui ont cours dans les états barbaresques.	94
Exposé des motifs qui ont déterminé le roi de France à armer contre Alger.	95

FIN DE LA TABLE.

LILLE.—IMPRIMERIE DE BLOCQUEL.

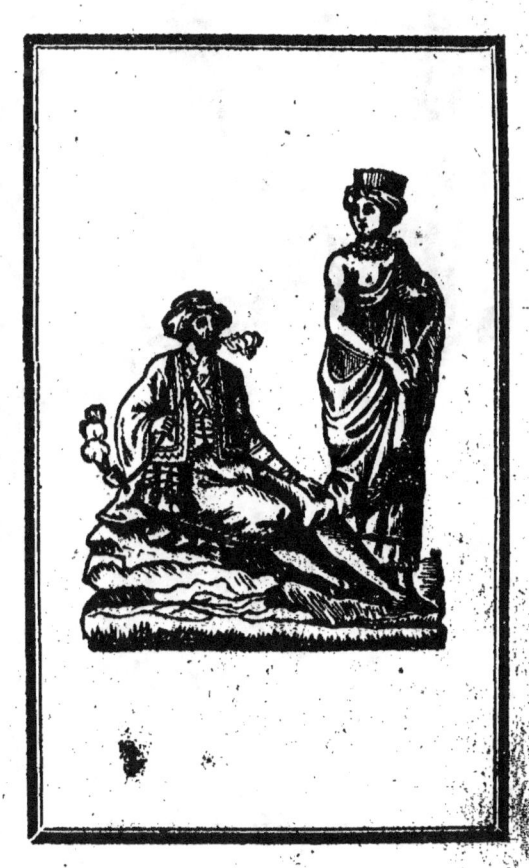

Texte détérioré — reliure défectueuse

NF Z 43-120-11

Contraste insuffisant

NF Z 43-120-14

www.ingramcontent.com/pod-product-compliance
Lightning Source LLC
Chambersburg PA
CBHW071413220526
45469CB00004B/1275